1

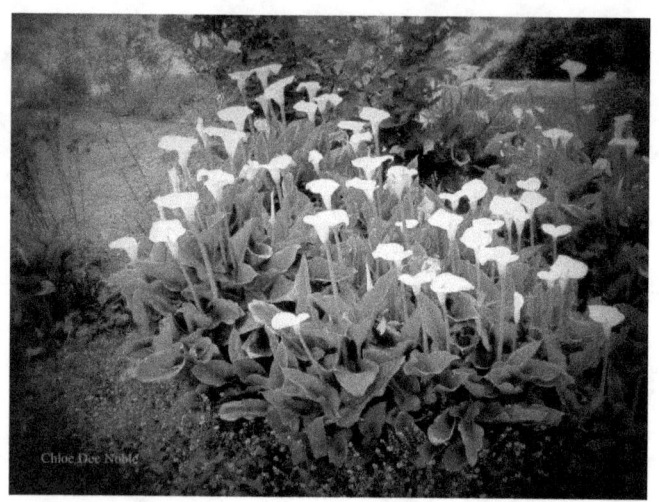
Chloe Dee Noble

The most beautiful places on earth: Carmel & Big Sur. These words are about the days I lived there.

the little book of short stories and vignettes
bilingual English & French

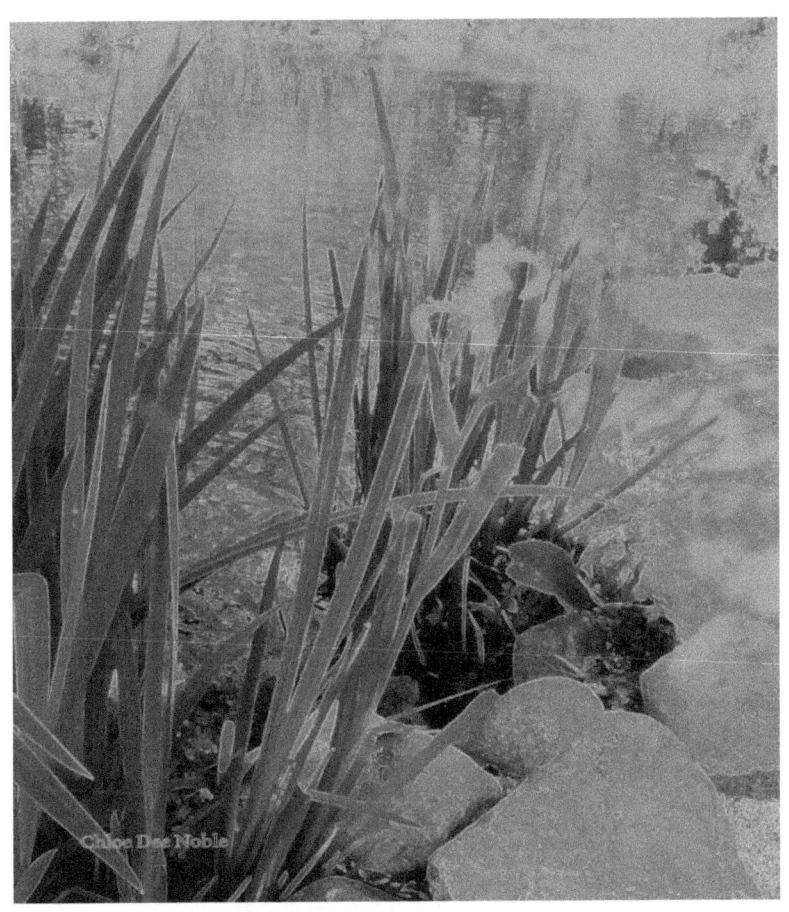

Carmel-by-the-Sea

has breathtaking beauty everywhere you look.

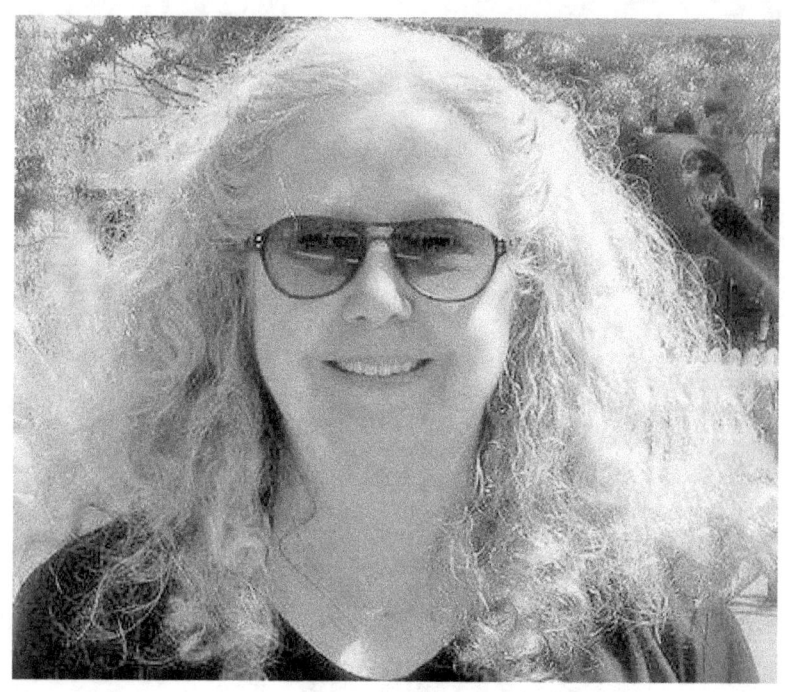

Chloe Dee Noble

painter, sculptor, writer

advocate for the blind

"One Banana Two Banana" Mixed media print with Braille Exhibited Bulgaria, France, Italy, Spain Created in Kauai, Hawaii

"Big Sur #1" from the BigSur series of watercolours by Chloe Dee Noble

"Carmel-by-the-Sea"
the little book of short stories and vignettes
bilingual English & French
« Carmel » le petit livre des histoires courtes et de vignettes bilingue Anglais & Français
These stories are also included in her book "Rear Elephant" the autobiography containing diary entries from "The Hollywood Years" when she lived as a reclusive artist and stage costume designer to ROCK STARS. . .
Ces histoires sont également inclus dans son livre « Arrière Elephant » les entrées de journal contenant autobiographie de « The Hollywood ans » quand elle vivait comme un reclus artiste et créateur de costumes de scène à
STARS DU ROCK

ISBN-13: 978-1505497519
ISBN-10: 1505497515
Your book has been assigned a CreateSpace ISBN.
Copyright © 2014 by Chloe Dee Noble
Printed in United States of America
Library of Congress Cataloging-in-Publication
"Carmel-by-the-Sea" Noble, Chloe Dee
Autobiographical - Fine Arts – Entertainment
Imprimé aux États-Unis
Bibliothèque du Congrès Publication catalogage
« Carmel » Noble, Chloe Dee
Autobiographique - Beaux Arts - Entertainment

"The Visitor"
By Chloe Dee Noble

I lived in Carmel-by-theSea, California on Crespi Avenue over by Mission Trail. The meandering path behind my house led over to Carmel Mission, where I was (and still am) a member.

Every Sunday morning I would go out into the garden and pick fresh new blooms. I would make a small bouquet tied with pretty satin ribbon and the other blooms, I would weave through Lucy's collar.

Lucy-in-the-Sky was a sweet, jet-black cocker spaniel. We would walk the trail over to the mission. I would leave the bouquet at the feet of the Virgin Mary and put Lucy on a bench in the church yard.

I sat on the last pew near the door so she could keep an eye on me and vice versa. She would patiently wait while I attended mass.

I loved that the trail was an extension of my backyard. Carmel Mission is such a sweet and lovely place.

The cottage we lived in was more than adorable. I named it Morning Glory, after me. I am definitely a morning glory.

Anyway, the cottage was tiny and looked like someone had dropped her right out of the sky from Wales and she landed in our yard that was full of gorgeous blooms.

« The Visitor »
par Chloe Dee Noble

, j'ai vécu à Carmel-de-the-Sea, en Californie, sur l'Avenue Crespi par le sentier de la Mission. Le chemin sinueux derrière ma maison a entraîné plus de Carmel Mission, où j'étais (et suis toujours) un member.

Tous les dimanches matins je sors dans le jardin et ramasser des fleurs nouvelles fraîches. Je voudrais faire un petit bouquet à égalité avec ruban de satin assez et les autres fleurs, je voudrais tisser par collier de Lucy.

Lucy-in-the-Sky a été un épagneul cocker doux, noir de jais. Nous serait à pied le sentier la mission. Je laisse le bouquet aux pieds de la Vierge Marie et mettre Lucy sur un banc dans l'église yard.

Je me suis assis sur le dernier banc près de la porte, elle pouvait garder un oeil sur moi et vice versa. Elle attendrait patiemment alors que j'ai assisté à la messe. J'ai aimé que le sentier était le prolongement de mon arrière-cour.

La Mission de Carmel est un endroit si doux et bel. Le chalet en que nous avons vécu était plus adorable. Je l'ai nommé Morning Glory, après moi. Je suis définitivement une gloire du matin.

De toute façon, le chalet était minuscule et regardé comme quelqu'un avait abandonné son droit dans le ciel du pays de Galles, et elle a débarqué dans notre yard qui était plein de magnifiques fleurs.

Many times after work Lucy and I would return home to find someone taking pictures.

One early morning, I was in the front garden with her curved walkway made of polished sea rocks. I was adding birdseed to the feeder while waiting for the paint to dry on the canvas that was sitting on the easel filled with acrylic paint.

I was painting new blooms prior to walking over to the gallery when a silver-gray Porsche drove by. It slowed to a crawl as it reached my cottage, then continued on down the road.

The paint was dry enough now and as I added more colorful strokes to the canvas, I heard the car again. It did another slow drive as it passed the cottage. I continued to paint.

Within a few minutes I could hear it coming down the street again and this time the driver stopped. Right there. Just a few feet away. I stopped painting, turned toward him and smiled, "Good morning".

He returned my smile with a gorgeous grin and said, "Oh, my gosh, I don't mean to be rude but I had to come back. You take my breath away. This is, well, this scene is just FAR OUT.

The beauty of this place, the cottage, the rock chimney, you in your bonnet painting out here in the garden, well it is FAR OUT."

Plusieurs fois après le travail Lucy et je reviendrait maison de trouver quelqu'un de prendre des photos.

Un matin, j'ai été dans le jardin de devant avec sa passerelle courbe faite de roches polies mer. J'ai étais ajoutant graines pour oiseaux à la mangeoire en attendant la peinture sécher sur la toile qui était assis sur le chevalet, rempli de peinture acrylique.

Je peignais des floraisons nouvelles avant de marcher dessus à la Galerie lorsqu'un troupeau de Porsche gris argenté par. Il a ralenti à un rampement atteignant mon chalet, puis a continué sur la route.

La peinture est assez sèche maintenant et que j'ai ajouté plus de traits colorés à la toile, j'ai entendu la voiture à nouveau. Il a fait un autre lecteur lent comme il est passé au chalet. J'ai continué à peindre.

En quelques minutes, je pouvais entendre venir vers le bas de la rue de nouveau et cette fois, le pilote a cessé. Juste là. À quelques pieds de distance. J'ai cessé de peindre, se tourna vers lui et sourit, "Bonjour "

Il retourné mon sourire avec un magnifique sourire et dit: "Oh mon Dieu, je ne veux pas être impoli, mais j'ai dû revenir. Vous take my breath away. C'est le cas, Eh bien, cette scène est juste FAR OUT. La beauté de cet endroit, le chalet, la cheminée de la roche, vous dans votre peinture capot ici dans le jardin, il est bien loin.

"Yes", I said, "Carmel is the most charming place on earth."

"Well", he said, "thanks for letting me look."

I smiled.

He drove away.

The driver was **John Denver**. I had a collection of his works inside the cottage. Why didn't I invite him in for a cup of tea, or at least offer to show him the backyard that was a thousand times more charming than the front yard?

I kicked myself for being too shy to do that.

The next week while listening to the radio I heard the news. John Denver died four miles from my little cottage as he flew his new plane over Monterey Bay. I was so sad.

I was grateful for the gifts he had brought into my life with his songs of hope, happiness, wonder and heartbreak.

Lesson learned: Don't be afraid of life and when the universe offers you a gift . . . take it. You may not get another chance.

I regret that I did not invite him into my cottage for tea or to my gallery to see paintings he may have loved, including the Big Sur series. We all want and need the same things in life . . . to love and to be loved.

« Oui », je l'ai dit, « Carmel est le plus charmant endroit sur terre. »

"Bien", a-t-il dit, "Merci de me laisser regarder."

J'ai souri.

Il chassa.

Le pilote était John Denver. J'ai eu une collection de ses œuvres à l'intérieur de la maison. Pourquoi na pas je l'invite dans pour une tasse de thé, ou du moins offre de lui montrer le jardin qui a été mille fois plus charmant que le front yard ?

'ai moi-même viré pour avoir été trop timide pour le faire.La semaine prochaine en écoutant la radio, j'ai appris la nouvelle. John Denver est mort quatre miles de mon petit chalet, tel qu'il a volé son nouveau avion sur la baie de Monterey.

Je suis reconnaissant pour les dons qu'il avait apporté dans ma vie avec ses chansons d'espoir, de bonheur, de merveille et de chagrin.

Leçon apprise : n'ayez pas peur de la vie et quand l'univers vous offre un cadeau... le prendre. Vous ne pouvez pas obtenir une autre chance.

Je regrette que je n'invitait pas lui dans mon chalet à thé ou à ma galerie de peintures de voir il peut aimer, y compris la série de Big Sur. Nous voulons tous et nous devons les mêmes choses dans la vie... et d'être aimé.

Kindness is all that matters.

At the time of his death, John Denver lived in Carmel Highlands.

Bonté est tout ce qui compte.

Au moment de sa mort, John Denver a vécu dans Carmel Highlands.

"le Quilt Noel"
Une histoire d'amour par Chloé Dee Noble

 Le soleil orange était haut dans le ciel - assis là comme un jaune d'oeuf grands larvée qui sévit dans une chaude poêle grasse. MMC Thomas Hill serait heureux quand une autre journée a été plus dans cet enfer de poussière et les mouches embêtants. Il était de 12 heures à midi dans le golfe Persique.
 Navire de Tommy, l'USS Nassau, mouille l'ancre peu après l'Irak envahit le Koweït. Il était difficile de croire que l'Action de grâces est juste autour du coin. Il était même difficile de croire qu'il a reçu la lettre redouté de la maison. Sa femme pourraitelle ne pas prendre plus de temps.
 La solitude.
 Elle avait besoin d'un séjour au mari de la maison, quelque chose qu'il n'avait jamais été.
 Elle a demandé le divorce. Douleur indescriptible inonda son cœur et y sont restés. Logiquement, il a compris. Il avait vu venir depuis des années, mais la réalité de son arrivée le rendait très triste. Qu'avait-il maintenant? Pas grand chose, vraiment. Ses parents ont disparu - il n'avait jamais été très proche d'eux quand même, et sa sœur aînée Jeanette toujours pensé qu'il ne valait rien, n'avait-elle pas?

"THE CHRISTMAS QUILT"
a love story by Chloe Dee Noble

The orange sun was high in the sky -- sitting there like some big egg yolk simmering in a hot, greasy skillet. M.M.C. Thomas Hill would be glad when another day was over in this hell-hole of dust and pesky flies. It was 12 o'clock noon in the Persian Gulf.

Tommy's ship, the USS Nassau, dropped anchor shortly after Iraq invaded Kuwait. It was hard to believe that Thanksgiving was just around the corner. It was even harder to believe that he received the dreaded letter from home. His wife could take it no longer.

The loneliness.

She needed a stay at home husband, something he had never been.

She filed for divorce.

Indescribable pain flooded his heart and stayed there. Logically he understood. He had seen it coming for years, but the reality of its arrival made him very sad. What did he have now? Not much, really. His parents and his older sister Jeanette always thought he was worthless, hadn't she?

Ayant grandi dans le Wisconsin a été difficile pour lui. Il était toujours hanté par le souvenir d'un père ivrogne jetant du café chaud sur son visage. Les plaies cicatrisées à l'extérieur il ya longtemps mais le coeur de ceux qui traînaient dans l'ombre de son esprit.

C'est marrant comme toutes ces vieilles blessures semblaient à la danse de l'ombre quand il sentait bleu, comme pour dire bonjour à nouveau

Le jour où Tommy était assez vieux, il s'engage dans la marine. Il a été son rêve aussi longtemps qu'il s'en souvienne. Chaque nuit, comme le petit garçon endormi, il se promettait l'espoir du bonheur, d'excitation et de sécurité.

Les marins ont plus de plaisir - la recherche de quelques bons hommes - il vit tout cela dans ces visages radieux en uniforme dans la plus grande que les panneaux d'affichage le long de la vie de l'autoroute.

Le plus beau jour de sa vie était quand il a quitté le Wisconsin. Même si c'était quatorze ans plus tard, il ne pouvait fermer les yeux et le rappeler ce matin brumeux de froid et d'entendre le grincement de la porte de l'autobus qui s'est refermée derrière lui. Il était lié à la formation de base avec l'enveloppe brune gros dans sa main - une enveloppe qui contenait son avenir.

Beaucoup d'eau a coulé sous les ponts de sa vie depuis lors. Un mariage qui a frappé contre les rochers à quelques reprises est finalement à sa fin.

Growing up in Wisconsin had been difficult for him. He was still haunted by memories of a drunken father throwing hot coffee in his face.

The outside wounds healed long ago but the inside ones hung around in the shadows of his mind. Funny how all the old hurts seemed to dance out of the shadows whenever he felt blue, as if to say hello again.

The day Tommy was old enough, he joined the Navy. It was his dream as long as he could remember. Each night, as the small boy drifted off to sleep, he promised himself the hope of happiness, excitement and security.

Sailors have more fun -- looking for a few good men -- he saw all of that in those bright uniformed faces in the larger-than-life billboards down along the highway.

The happiest day of his life was when he left Wisconsin. Even though it was fourteen years later, he could close his eyes and recall that cold misty morning and hear the squeak of the door on the bus as it shut behind him. He was bound for basic training with the big manila envelope in his hand -- an envelope that held his future.

Much water had passed under the bridge of his life since then. A marriage that slammed against the rocks a few times was finally at an end.

La vie romantique sur la haute mer entend rester dans la salle des machines chaudes comme machiniste Mate chef pendant huit longues heures chaque jour avec une heure pour déjeuner.

Chaque jour, il marchait sur le pont après le repas pour saluer les vents chauds poussiéreux, soleil et les mouches. Le bateau le était plus grand qu'un terrain de football - qui, associée à la jetée, lui donnait beaucoup d'espace pour se déplacer.

Il était sur l'eau, au moins - et non collée sur le miles de sable brûlé comme tant de ses frères qui portait l'uniforme du plus grand pays du monde. Ils étaient tous prêts à être là - pour faire leur travail pour Olde Glory - tout comme les générations avant eux.

D'une certaine manière l'importance de leur mission a été réduite quand ils en ont entendu parler aux nouvelles du soir avant qu'ils ne l'ai entendu de leur capitaine. Il a été humiliant et semblait réduire petit à petit leur moral - en plus ils se sentaient exposés. Manque de respect à leur objet, c'est ce que c'était.

Un soir après le travail Tommy sortit sur la jetée, comme tant d'autres gars, pour marcher ou faire du jogging ou tout simplement s'asseoir autour de la fumée. Aucun d'entre eux ont été autorisés à quitter le quai, mais la nuit était claire et les étoiles ont été belle et lumineuse avec une offre de la maison de demain.

Romantic life on the high seas meant staying in the hot engine room as Machinist Mate Chief for eight long hours each day with an hour for lunch.

Each day he walked out on deck after eating to greet the hot dusty winds, the sun and the flies. The ship was larger than a football field – that, coupled with the pier, gave him lots of room to move about.

He was out over the water, at least – not stuck on the miles of scorched sand like so many of his brothers who wore the uniform of the greatest country in the world. They were all willing to be there – to do their jobs for Olde Glory – just as generations before them.

Somehow the importance of their mission was reduced when they heard it on the evening news before they heard it from their captain. It was demeaning and seemed to chip away at their morale – plus they felt exposed. Disrespectful to their purpose, that is what it was.

One night after work Tommy went out on the pier like so many of the other guys, to walk or jog or just sit around and smoke. None of them were allowed to leave the pier, but the night was clear and the stars were bright and beautiful with an offer of hope for tomorrow.

Après la «lettre Dear John», l'un de ses copains senti sa tristesse et lui a offert une lumière dans le tunnel de sa solitude. Lui dit d'une jeune mère de retour dans son village de colline du Kentucky, elle élevait une petite fille toute seule après avoir finalement trouver le courage de quitter un mari violent. Prié de dire s'il pourrait vouloir lui écrire, il suffit d'écrire - rien de plus.

Il serait bon pour tous les deux pour obtenir une partie du courrier. Un des gros repas 'M' là-bas -, le courrier et les films, une partie de la routine.

Laura et Amy

Laura est devenu un magnifique stylo-pal. Ses lettres ont été coloré et rempli avec des descriptions de la ville voisine - la petite ferme où elle vivait avec sa fille Amy, qui était en première année, et le patch de citrouille et d'épouvantails avec la chemise rouge à carreaux rembourrés dans le vent d'automne. L'appel du coq que le soleil commençait à pic audessus de la crête. Son nouveau travail à la cafétéria de l'école où elle a servi des repas et nettoyer la cuisine, leur donnait de quoi vivre et ils ont obtenu leur repas gratuits.

After the 'Dear John' letter, one of his buddies sensed his gloom and offered him a light in the tunnel of his loneliness. Told him of a young mother back in his hill town of Kentucky; she was raising a small daughter on her own after finally finding the courage to leave an abusive husband.

Asked if he might like to write to her, just to write – nothing more.

It would be good for both of them to get some mail. One of the big 'M's' over there – meals, mail and movies, part of the important routine.

Laura and Amy

Laura became a wonderful pen-pal. Her letters were colorful descriptions of the town nearby – the little farmhouse where she lived with her daughter Amy, who was in first grade, and the pumpkin patch and scarecrow with the overstuffed red plaid shirt blowing in the autumn wind. The call of the rooster as the sun was beginning to peak over the ridge. Her new job at the school cafeteria where she served meals and cleaned the kitchen gave them enough to live on and they got their lunches free.

l'aimait et dit qu'elle a fait un excellent travail. Comme un couple d'écureuils peu de bon qu'ils se préparaient pour l'hiver et espère qu'ils pouvaient s'entendre.

La maison de quatre pièces a été courants d'air avec des trous dans le toit. Laura a réussi à le goudron le plus gros trou au-dessus de la salle principale où elle et Amy projeté de vivre pendant les mois les plus anciens, puisque c'est là où le poêle bedaine était.

Ils pourraient bloquer les autres salles pour se préserver du froid. Elle essayait d'obtenir assez de bois hachés pour qu'ils puissent avoir un bon feu de chaque jour. Elle avait des haricots verts en conserve et la courge jaune du jardin et des pommes séchées faire cuire une tarte quelques-uns. Ils font très bien.

Son salaire a porté sur la location et les lumières et qu'elle était reconnaissante pour cela.

La nouvelle fonctionnalité de Laura et de l'imaginer dans les collines du Kentucky a été un choix réel-me-up à l'époque de Tommy. Bien qu'il savait qu'il aurait pu ne jamais la rencontrer, ce partage à travers des lettres était devenu important pour lui. Après mûre réflexion, il a envoyé 200 $ au père de son copain et lui a demandé de livrer une corde de bois à Laura et à prendre plus d'une dinde avec toutes les fixations pour leur faire faire des cris de joie pour le Seigneur en ce jour de grâce.

The dietician liked her and said she did a fine job. Like a couple of good little squirrels they were preparing for winter and hoped they could get along.

The four room house was drafty with holes in the roof. Laura managed to tar up the biggest hole over the main room where she and Amy planned to live during the coldest months, since that was where the potbelly stove was.

She would try to get enough wood chopped so they could have a nice warm fire each day.

She had canned string beans and yellow squash from the garden and dried some apples to bake a few pies.

They would make it just fine.

Her pay covered the rent and lights and she was thankful for that.

Just thinking about Laura and imagining her in the hills of Kentucky was a real pick-meup in Tommy's day. Although he knew he might never meet her, this sharing through letters had become important to him. After much soul-searching, he sent $200 to his buddy's dad and asked him to deliver a cord of wood to Laura and to take over a turkey with all the fixings so they could make joyful noise unto the Lord on this day of thanks.

L'acte de contribuer au bien-être de Laura lui fit sentir mieux. Elle lui a donné ce sentiment d'appartenance que les besoins esprit humain. La pensée de ces deux petites dames dans le froid ramené quelques jours très sombres et lugubres de la vie dans le Wisconsin que le glaça jusqu'aux os, même sur le golfe Persique. Il voulait leur épargner une peu de misère.

Elle avait été de 90 jours depuis le navire de Tommy a quitté le port de Norfolk, en Virginie, mais il ressemblait plus à 90 mois. Opération Dear Abby était en cours et un jour leur table à manger a été inondé de lettres de citoyens concernés qui ont envoyé leurs voeux et de soutien. Le commandant de bord a suggéré qu'ils prennent tous une lettre et envoyer une lettre.

Tommy regarda à travers la variété des enveloppes. Il y avait quelques petites fleurs, certains sont écrits à l'encre rouge ou verte.

Certains écriture oblique de cette façon, d'autres que. Il se sentait bizarre, un peu triste mais heureux en même temps. Il y avait là une vague de soutien des amis qu'il n'avait pas atteint - lointains étrangers qui voulaient faire partager. S'il prenait une lettre qu'il aurait à y répondre. Voulait-il faire cela? Quel secret caché ne ce kaléidoscope d'enveloppes aux d'enveloppes aux couleurs pastel détenir pour lui et ses camarades de bord?

The act of contributing to Laura's welfare made him feel better. It gave him that sense of belonging that the human spirit needs. The thought of those two little ladies shivering in the cold brought back some very dark and dismal days of life in Wisconsin that chilled him to the marrow, even on the Persian Gulf. He wanted to spare them a little hardship.

It had been 90 days since Tommy's ship left port in Norfolk, Virginia but it seemed more like 90 months. Operation Dear Abby was underway and one day their dining table was flooded with letters from concerned citizens who were sending their good wishes and support. The captain suggested they all take a letter and send a letter.

Tommy looked through the variety of envelopes. There were some with little flowers, some written in red ink or green.

Some handwriting slanted this way, some that. He felt strange, a little sad but happy at the same time. Here was an outpouring of support from friends he had not met -- faraway strangers who wanted to share. If he took a letter he would have to answer it. Did he want to do that? What hidden secret did this Kaleidoscope of pastel colored envelopes hold for him and his shipmates?

Il prit une enveloppe bleue - quelqu'un de Houston, Texas, Mme AB Meriweather. Il mit rapidement vers le bas quand il a vu l'un en dessous. Il y avait un cochon rose avec des ailes tiré sur elle. C'est à partir du cochon rose volante.

" Que diable est un Flying Pink Pig?" Il a souri en se dirigeant vers la table suivante pour le lire.

C'est d'un tas de petits commerçants dans un petit village de montagne dans l'Idaho. The Flying Pig Pink est un magasin qui vendait des zones rurales peu courtepointes faites maison, des conserves de fruits et d'autres trucs bon pays. Les dames qui y travaillaient offraient à l'adopter, les yeux fermés. Elle lui a donné un sentiment merveilleux. Il a été surpris de sa réponse rapide raconter un peu de lui et sur son navire.

Dans les trois heures après avoir ramassé l'enveloppe de la table, sa réponse était sur le chemin du retour à l'Idaho. Quelques semaines plus tard il a obtenu une autre lettre d'eux avec une boîte de délicieux biscuits de farine d'avoine-raisin, il a pu partager avec ses copains. Sweet Little vieilles dames elles ont été - il ne pouvait les voir maintenant dans la cuisine, la cuisson juste loin ou assis devant la cheminée, quilt à la main, criant les réponses à 'Wheel of Fortune », comme ils regardaient la télévision.

He picked up a blue envelope – somebody from Houston, Texas, a Mrs. A.B. Meriweather. He quickly put it down when he saw the one underneath. It had a pink pig with wings drawn on it. It was from the Flying Pink Pig?

"What the heck is a Flying Pink Pig?" he grinned as he moved to the next table to read it.

It was from a bunch of shopkeepers in a small mountain village in Idaho. The Flying Pink Pig was a little rural store that sold homemade quilts, fruit preserves and other good country stuff. The ladies who worked there were offering to adopt him, sight unseen. It gave him a nice feeling. He was surprised at his quick response telling a little about himself and about his ship.

Within three hours after picking up the envelope from the table, his answer was on its way back to Idaho. A few weeks later he got another letter from them along with a delicious box of oatmealraisin cookies he was able to share with his buddies. Sweet little old ladies they were - he could see them now in the kitchen just baking away or sitting in front of the fireplace, quilt in hand, shouting out the answers to 'Wheel of Fortune' as they watched television.

Le scintillement des étoiles sur la jetée, cette nuit a été particulièrement brillante parce que la lune était nouvelle. Comme d'habitude, ses pensées a dérivé à Laura. Bientôt, maintenant, elle recevrait ses dons de grâce. Il aimerait bien voir son visage quand elle allait à travers le sac d'épicerie farci de goodies. Bien qu'il ne l'avait rencontré dans l'esprit, il s'inquiétait pour elle.

Avant d'aller dormir, il a relu la lettre de Laura comme il le faisait chaque nuit. Puis il a sorti le dernier du cochon rose volante.

Il a recherché la partie où Betsy lui ai demandé ce que la console MMC en face de son nom représentait. Elle et les autres commerçants pensais qu'il devait signifier «le caractère le plus merveilleux».

Il sourit à nouveau à cette partie, et ensuite de trouver la partie où elle a dit qu'elle fixerait une place pour lui à sa table de Thanksgiving et de sa famille et elle boit un toast au champagne pour lui personnellement.

Ils ont apprécié son être dans le Golfe, et tout.

Il s'allongea sur son lit et a essayé d'imaginer cela. Quel honneur à rappeler dans une telle manière. Chaleur de ces étrangers a déferlé sur lui et le sommeil cette nuit-là était douce.

The twinkling stars over the pier that night were especially bright because the moon was new. As usual, his thoughts drifted to Laura. Soon, now, she would receive his Thanksgiving gifts. He would love to see her face when she went through the grocery bag stuffed with goodies. Although he had only met her in spirit, he cared for her.

Before going to sleep, he re-read Laura's letter as he did each night. Then he pulled out the last one from the Flying Pink Pig.

He searched for the part where Betsy asked him what the M.M.C. in front of his name stood for. She and the other shopkeepers thought it must mean 'most marvelous character'.

He smiled again at that part and went on to find the part where she said she would set a place for him at her Thanksgiving table and she and her family would drink a champagne toast to him personally.

They appreciated his being in the Gulf, and all. He lay back on his bunk and tried to picture that. What an honor to be remembered in such a way. Warmth from these strangers washed over him and sleep that night was sweet.

Les pensées du lendemain de Laura se tourna vers Noël. Il voulait de lui envoyer quelque chose de spécial, mais quoi? Dans la lettre de Betsy, elle lui avait demandé d'envoyer une liste de Noël. Elle a offert la boutique pour lui et pour envoyer des cadeaux à ses proches pour lui, cadeau emballé et tout. Imaginez un peu.

Cette nuit-là alors qu'il marchait sur le pont pour regarder les étoiles scintillent dans le ciel bleu foncé, il comprit ce qui était devenu ce traitement tous les soirs. Il a été paisible, le ciel, et il lui apportait le confort. En outre, il s'est rendu compte que cette même belle couverture d'étoiles couverts Laura et Amy dans le Kentucky.

Avec un stylo à la main le jour suivant, il écrivit au Flying Pig Pink. Il a pris Betsy sur son offre.

"Chers Betsy", la lettre a commencé
",s'il vous plaît envoyer une courtepointe à Laura pour Noël.
Qu'il soit bleu comme l'océan. S'il vous plait mettre nom dans un coin et la petite Amy's dans l'autre. Ce serait le meilleur cadeau qu'ils pourraient jamais recevoir.
Essayez de lui envoyer avant la première neige de sorte que, par un matin de Noël, il sera un vieil ami chaleureux confortable pour eux.

The next day's thoughts of Laura turned to Christmastime. He wanted to send her something special, but what? In Betsy's letter she had asked him to send a Christmas list. She offered to shop for him and send gifts to his loved ones for him, gift wrapped and all. Imagine that.

That night as he walked on deck to watch the stars twinkle in the dark blue sky he realized this had become his therapy every night. It was peaceful, the sky, and it brought him comfort. Also, he realized that this same beautiful blanket of stars covered Laura and Amy in Kentucky. With pen in hand the following day, he wrote to the Flying Pink Pig. He took Betsy up on her offer.

"Dear Betsy", the letter began,
"Please send a quilt to Laura for Christmas. Let it be blue like the ocean. Please put her name in one corner and little Amy's in the other. This would be the best gift they could ever receive. Try to send it before the first snow so that by Christmas morning it will be an old, cozy warm friend to them.

En l'absence de temps à perdre, je suppose que vous ferez cela pour moi et croyezmoi de vous payer pour la courtepointe, plus frais de port, une fois que je sais ce que le total est.

Il faut espérer que ce rêve de la mienne se réalisera. Peut-être que vous pourriez prendre une photo de celui-ci avant qu'il ne soit envoyé pour que je puisse voir. Cette idée serait sûr de me rendre heureux tout en sachant qu'ils vont être un peu plus chaud cet hiver.

J'ai joint une enveloppe pour expédier avec la courtepointe. Il va vous expliquer mon cadeau pour elle.

S'il vous plaît le lire avant de le mettre dans la boîte. Je remercie chacun d'entre vous à la Pink Pig Flying d'être de si bons êtres humains. You're the greatest!
Love Tommy"

"With no time to waste, I assume you will do
This for me and trust me to pay you for the quilt,
Plus shipping, once I know what the total is.

Hopefully, this dream of mine will come true.
Maybe you could snap a photo of it before it is
mailed so I can see. This whole idea would
sure make me happy just knowing they are
going to be a little warmer this winter.

I have enclosed an envelope for you to ship
along with the quilt. It will explain my gift to
her.

Please read it before you put it in the box.
I thank all of you at the Flying Pink Pig for
Being such good human beings. You're the
greatest!
Love, Tommy

Douze jours plus tard, Tommy lettre est arrivée dans la boîte vocale de Betsy et elle a été ravie d'entendre parler de lui. Son souci de Laura l'a touchée et elle pensait à ce sujet pendant la cuisson de repas pour sa famille. Certes, il ya le temps n'était pas suffisant pour faire une couette mais elle n'a rien avoir laissé à la boutique qui est bleu?

Depuis plusieurs mois, il avait travaillé à une courtepointe de voiliers. Quelques années auparavant, un bel inconnu est entré dans sa boutique et lui parla d'une courtepointe, il avait vu à travers une vitrine à Carmel, en Californie.

Il a demandé si elle avait quelque chose de semblable. Il était de voiliers. Elle n'a pas, mais plus tard elle a trouvé une photo de lui dans un livre vieux de couette et a fait un motif. Il a été fait jusqu'ici dans des tons de bleu et de calicots avec des grandes voiles blanches, un navire dans chaque autre carré avec une boussole piquées de ceux qui restent.

L'inconnu s'arrêta dans la boutique de nombreuses reprises par la suite et Betsy et lui sont devenus des amis très bonne. Cette année, elle faisait les bateaux à voile pour lui, la taille de genoux, de garder ses pieds au chaud près du feu. Il serait terminé d'ici Noël. Cela aurait été le modèle parfait pour le cadeau de Tommy à Laura - les navires au départ de son amie la voile.

Twelve days later Tommy's letter arrived in Betsy's mailbox and she was thrilled to hear from him. His concern for Laura touched her and she thought about it while cooking dinner for her family. Certainly there was not enough time to make a quilt but did she have anything left at the shop that was blue?

For several months she had been working on a quilt of sailing ships. A couple of years ago, a handsome stranger walked into her shop and told her about a quilt he had seen through a shop window in Carmel, California.

He asked if she had anything like it. It was of sailing ships. She didn't, but later she found a picture of it in an old quilt book and made a pattern. It was done up in shades of blue and calicos with big white sails, a ship in every other square with a compass quilted in those remaining.

The stranger stopped in the shop many times after that and he and Betsy became pretty good friends. This year she was making the sailing ships for him, lap size, to keep his feet warm by the fire. It would be finished by Christmas. That would have been the perfect pattern for Tommy's gift to Laura -- sailing ships from her sailing friend.

Action de grâce avait été quelques jours auparavant et qu'elle et sa famille ont mis en place pour Tommy à leur table et boit une coupe de champagne à son nouvel ami, tout comme elle l'avait promis.

En observant les nouvelles du soir ils ont vu que le président et Mme Bush s'est rendu à bord de l'USS Nassau pour Thanksgiving. Betsy examiné tous les visages et se demande si l'on appartenait à Tommy.

Qu'est-ce qu'un jour spécial qu'il avait été.

Quand elle est allée à la boutique le lendemain, Betsy re-lire la lettre de Tommy pour plus d'indices. Rien de spécial, il avait dit, juste quelque chose de chaud et bleu. Elle tira une courtepointe qui elle a terminé courant de l'année dernière. C'était pratiquement tout bleu.

Ce fut fait en calicot bleu et crème de lait et a été couverte dans les étoiles. Le nom de la courtepointe a été l'étoile du Nord et a été un modèle traditionnel très ancien. Elle savait que c'était la couette pour Laura.

Ce soir-là comme elle était assise près du feu à broder "Laura" dans le coin avec un fil de satin bleu, son mari lui demanda ce qu'elle faisait. Il est devenu cynique quand elle lui a parlé de la demande de Tommy. Lui rappelait qu'elle était folle - un idiot romantique - qu'elle ne serait jamais récupérer son argent de ce garçon marin avec toutes ses promesses de payer.

Thanksgiving had been just a few days before and she and her family set a place for Tommy at their table and drank a champagne toast to her new friend just as she had promised.

As they watched the evening news they saw that President and Mrs. Bush visited aboard the USS Nassau for Thanksgiving. Betsy looked at all the faces and wondered if one belonged to Tommy. What a special day it had been. When she went to the shop the next day, Betsy reread Tommy's letter for more clues. Nothing special, he had said, just something warm and blue. She pulled out a quilt that she finished sometime last year. It was practically all blue.

It was done in blue calico and cream and was covered in stars. The name of the quilt was the North Star and was a very old traditional pattern. She knew that this was the quilt for Laura.

That evening as she sat by the fire embroidering "Laura" in the corner with blue satin thread, her husband asked what she was doing. He became cynical when she told him about Tommy's request. Reminded her that she was being foolish – a silly romantic – that she would never recover her money from that sailor boy with all his promises to pay.

Elle ne le charge de ses frais, dit-elle, et elle avait confiance en lui cela. Son mari a fait observer que si elle obtenait un million de dollars au lever du soleil, elle serait céder en totalité par le coucher du soleil. Cela le gênait. Son cynisme la gênait, son incapacité à faire confiance ou à donner.

Il a tenu lui-même emballé comme un chewing-gum dans du papier d'argent. Ce qu'il était lui-même pour sauver, elle n'avait aucune idée.

Il a vraiment pas d'importance. Elle était habituée à ses manières et il a été utilisé pour la sienne. Elle a terminé la courtepointe - «Laura» brodé en bleu dans un coin - 'Amy' en rose dans l'autre.

Jolis noms pour les jolies femmes sur le dessous de la courtepointe. Ils peuvent lire leurs noms tous les matins, ils se sont réveillés. De cette façon, elles seraient toujours être sûr de monter sur le côté droit du lit, n'est-ce pas?

Doucement, elle a enveloppé le quilt bleu dans du papier de soie et l'a placé dans la boîte. L'emballage extérieur est brillant et le rouge. Elle a attaché un morceau de sapin à lui avec ruban doré. Il serait douce odeur quand Laura a ouvert.

Pour la première fois elle a lu la note Tommy avait écrit à Laura. Elle n'avait pas voulu la lire au premier abord, mais la lettre de Tommy l'avait demandé.

She only charged him for her costs, she said, and she trusted him that. Her husband commented that if she got a million bucks at sunup she would give it all away by sundown. That bothered him. His cynicism bothered her, his inability to trust or to give.

He kept himself wrapped up like a piece of chewing gum in silver foil. What he was saving himself for, she had no idea.

It really didn't matter. She was used to his ways and he was used to hers. She finished the quilt – 'Laura' embroidered in blue in one corner – 'Amy' in pink in the other.

Pretty names for pretty ladies on the underside of the quilt. They could read their names each morning as they woke up. That way they would always be sure to get up on the right side of the bed, wouldn't they?

She gently wrapped the blue quilt in tissue paper and placed it in the box. The outside wrapping was shiny and red. She tied a piece of evergreen to it with gold ribbon. It would smell sweet when Laura opened it.

For the first time she read the note Tommy had written to Laura. She had not wanted to read it at first, but Tommy's letter had asked her to.

Ce n'est pas une courtepointe ordinaire parce qu'elle sert à deux fins.
One: Il est fait avec des nuits temps froid à l'esprit pour vous garder au chaud jusqu'à l'aube.
Deux: Il est fait d'une montagne d'amour pour vous garder au chaud pour toujours. Il est fait avec tant d'entre vous à l'esprit alors gardez-le près de vous, toujours.
d'amour Tommy"

 Une paix douce diminué au cours de Betsy comme des flocons de neige molle tombaient sur le petit village de montagne. Elle était contente qu'elle a lu la note. Il a apporté tout en lumière. Elle l'a attaché au sommet tout comme Tommy avait demandé, et scellé la caisse d'expédition.

 Elle écoutait le chant de Noël dernier sur la bande avant que le temps de fermer la boutique pour la nuit. Il a été Perry Como chantant «Ava Maria». Elle était assise là et a écouté et dit à elle-même qu'elle avait fait la bonne chose.

 Elle n'a pas beaucoup d'importance ce que son mari la pensée. Il a été ce qu'elle pensait qui compte. Elle a suivi son cœur, tout comme Tommy avait suivi la sienne.

 Peut-être qu'ils étaient deux des types, elle et Tommy, âmes sœurs et les romantiques désespérés.

"Dear Laura and Amy,
Enclosed you will find a quilt made just for you. It's not an ordinary quilt because it serves two purposes. One: It is made with cold weather nights in mind to keep you warm until dawn. Two: It is made from a mountain of love to keep you warm forever. It is made with both of you in mind so keep it close to you, always!

Love Tommy "

A gentle peace fell over Betsy as soft snowflakes were falling over the tiny mountain village. She was glad that she read the note. It brought everything into focus. She attached it to the top just as Tommy had requested, and sealed the shipping crate.

She listened to the last Christmas carol on the tape before time to close the shop for the night. It was Perry Como singing "Ava Maria". What a beautiful song that was. She sat there and listened and said to herself that she had done the right thing.

It didn't much matter what her husband thought. It was what she thought that counted. She followed her heart just as Tommy had followed his.

Perhaps they were two of a kind, she and Tommy, kindred spirits and hopeless romantics.

Tommy a fait sa part pour la paix mondiale et elle était la sienne de faire. N'avait-elle pas lui a dit dans sa lettre, elle l'aider dans sa liste de Noël? Sa liste était courte, remplie d'amour pour une mère et un enfant qu'il n'avait jamais rencontré. rencontré. N'était-ce pas ce que Noël est tout environ?

Peut-être si nous avons tous aimé plus, il n'y aurait plus de guerre, pas de divorce, pas de crise du golfe Persique et sans enfant à froid les nuits d'hiver étoilé.

Peut-être il y aurait la paix mondiale dans nos cœurs et la paix dans nos vies.

La vie était si simple à Betsy. Sa philosophie personnelle a toujours été qu'il n'y avait que deux choses dans la vie - l'amour et la peur.

Elle l'a chassée et remplacée par l'amour. C'était tout simplement une question d'habitude. Guerre a été sée par la peur - jamais l'amour!

Tommy was doing his part for world peace and she was doing hers. Hadn't she told him in her letter she would help him with his Christmas list? His list was short, filled with love for a mother and child he had never met. Wasn't that what Christmas was all about?

Perhaps if we all loved more, there would be no more war, no divorce, no Persian Gulf crisis and no cold children on starry winter nights.

Perhaps there would be world peace in our hearts and peace in our lives.

Life was so simple for Betsy. Her personal philosophy had always been that there were only two things in life -- love and fear.

The moment she felt fear creep into her heart, she kicked it out and replaced it with love. It was all just a matter of habit. War was caused by fear – never love!

Le téléphone sonna et interrompu ses pensées. C'est M. Roberts plus à la quincaillerie. Les deux cas de papier volent elle a ordonné tout juste d'arriver et peut être ramassé en tout temps. Bien. Elle était de l'envoyer à Tommy dans le cadre de son cadeau de Noël sur **le cochon rose volante.**

Il s'agit d'une histoire vraie et autobiographique peu qu'au fil des années a été publié dans plusieurs journaux à Noël, sous mon nom de plume, Elizabeth Ross (alias Betsy) et mon vrai nom, Chloé Dee Noble. S'il vous plaît n'hésitez pas à lui ce qui suit à vos amis. Je vous envoie mes meilleurs voeux pour de joyeuses fêtes.
Copyright 1990, 2009, 2012, 2014 Chloé Dee Noble, tous droits reserves. All rights reserved.

XO Chloé

Feliz Navidad Manoush

The telephone rang and interrupted her thoughts. It was Mr. Roberts over at the hardware store. The two cases of fly paper she ordered just arrived and could be picked up anytime. Good. She was sending it to Tommy as part of his Christmas present from the **Flying Pink Pig.**

That little love short story was previously published under my nom de plume, Elizabeth Ross (aka Betsy) and my real name, Chloe Dee Noble. It is also included in my autobiography "Rear Elephant", consisting of diary entries and short stories.

Copyright 1990, 2009, 2012, 2014
Chloé Dee Noble, tous droits reserves.
All rights reserved.

XO Chloe

Merry Christmas Manoush !

Personal note :

For several years I had a gallery in Wrightwood, California, a snow ski community near Los Angeles. The name of the gallery was The Purple Cow and I sold home-made preserves using my grandmother's recipes, handmade quilts, and my etchings and paintings. During this time I also taught quilting and printmaking and interior design classes at several community colleges in the Los Angeles area.

As the business grew, I expanded and opened a gourmet shop, Aubergine Aman Bialdy (or AUBERGINE for short) which means "eggplants, the priest fainted". Based on an old tale from a monastery in Turkey about the monks who grew vegetables and whenever the cook would make a certain eggplant recipe one of the priests would get so excited from the delicious fragrance that he would faint and they named this recipe after him. I named my store after the tale and the recipe. Everyone from far and wide loved my shops and my creative approach to displaying delicious and interesting goods.

When the war started in Iraq I was so overwhelmed and moved that I put into action a plan to help the servicemen in my own way. This little story was published in several newspapers at Christmastime, under my nam de plume Elizabeth Ross (aka Betsy) and my real name.

Depuis plusieurs années, j'ai eu une galerie à Wrightwood, Californie, une communauté de ski de neige près de Los Angeles. Le nom de la Galerie était la vache pourpre. J'ai vendu des conserves artisanales, à l'aide de recettes de ma grand-mère, courtepointes à la main et mes peintures et gravures. Pendant ce temps, j'ai aussi enseigné des classes de quilting et de gravure et de design d'intérieur à plusieurs collèges communautaires dans la région de Los Angeles.

Lorsque l'entreprise a augmenté, j'ai élargi et ouvert une boutique gourmande, Aubergine Aman Bialdy, (Aubergine) qui signifie « aubergines que le prêtre s'est évanouie. Issu d'une vieille histoire d'un monastère en Turquie sur les moines qui ont augmenté les légumes et toutes les fois que le cuisinier ferait une certaine aubergine recette un des prêtres obtiendraient tellement excitée depuis le délicieux parfum qu'il serait s'évanouissent et ils appelèrent cette recette après lui. J'ai nommé mon magasin après le conte et la recette. Tout le monde de loin adoré mes boutiques et la créativité.

Quand la guerre a commencé en Irak j'ai étais tellement accablé et déplacé que j'ai mis en action un plan pour aider les militaires à ma façon. Cette petite histoire a été publiée dans plusieurs journaux au moment de Noël.

This story was also published in "The Carmel Pine Cone" the weekly newspaper of the charming village of Carmel-by-the-Sea, California where actor and director Clint Eastwood ran for Mayor of the city because he thought it was ridiculous that ice cream was not sold in the village.

The community is primarily an art colony filled with restaurants and upscale art galleries. Because the galleries sold very expensive paintings they didn't want people coming in eating ice cream, so they made it a city ordinance not to sell it. Mr. Eastwood didn't care for several of their silly ordinances and became Mayor to change them.

Chloe Dee Noble was hired by the City of Carmel-by-the-Sea to direct their Summer Art Festival. She coordinated the event with the 3000 nearby and local artists.

Cette histoire a également été publié dans « The Carmel Pine Cone » le journal hebdomadaire du charmant village de Carmel, en Californie, où l'acteur et réalisateur Clint Eastwood a couru à la Mairie de la ville parce qu'il pensait que c'était ridicule que la crème glacée n'était pas vendu dans le village.

La communauté est avant tout une colonie d'art remplie de restaurants et galeries d'art de haut de gamme. Parce que les galeries vendu très chers peintures qu'ils ne voulaient pas gens de manger de la crème glacée, donc ils ont fait une ordonnance municipale ne pas de le vendre. M. Eastwood ne se souciait pas à cette règle. Il est devenu maire en vue de changer les lois qui régissent la communauté.

Chloe Dee Noble a été embauché par la ville de Carmel pour diriger leur Summer Art Festival. Elle a coordonné l'événement avec les 3000 artistes locaux et à proximité.

Vignette

For many reasons, I'm extremely shy and whenever life overwhelms me I withdraw into the isolation and safety found within.

While there I write, paint and often wish I could be someone strong enough to face the harsh day. Long ago whenever I felt that way I would kindly remember Grace Kelly, someone I admired. I learned a lot from Grace . . . mostly how to

"JUST DO IT and trust it to work."

Carmel Mission – home church of the artist/author.

Vignette
Pour de nombreuses raisons, je suis extrêmement timide et chaque fois que la vie m'accable, je retire dans l'isolement et de sécurité dans.

Tandis que là, j'ai écris, peindre et souvent souhaite que je pourrais être quelqu'un d'assez fort pour affronter la dure journée. Il y a longtemps, chaque fois que je me sentais comme ça je me souviendrais gentiment de Grace Kelly, quelqu'un j'ai admiré. J'ai appris beaucoup de Grace... surtout comment

« JUST DO IT et lui faire confiance pour travailler. »

*View of Big Sur, California
where rugged cliffs meet the ocean.*

A Carmel Christmas
a short story by Chloe Dee Noble

Carmel-by-the-Sea
is a quaint seaside hamlet created in 1902 by actors, painters and writers located on the peninsula with Monterey, the first capital of California. It is full of history and the author John Steinbeck, who lived in nearby Salinas, wrote of the cannery row in Monterey.

Another famous writer was Robert Louis Stevenson. While he was living in England a woman from Carmel visited one of his friends. Stevenson fell head over heels and followed her home to Carmel where he pursued her until she got a divorce and married him.

Everyone has heard of Clint Eastwood who became mayor of Carmel because he was so annoyed with their silly laws and rules – shops were not allowed to sell ice cream because the hoity-toity galleries were afraid sweet drippings would ruin the art displayed onthe expensive high-rent walls.

I have the "Go ahead . . . make my day" poster showing a photo of Mayor Eastwood holding a three scoop ice cream cone in one hand and a pistol in the other. So, basically, thanks to him, you may now eat ice cream in Carmel.

"Un Noël de Carmel"
a histoire courte par Chloe Dee Noble

Carmel-by-the-Sea est un hameau balnéaire pittoresque créée en 1902 par des acteurs, des peintres et des écrivains situés sur la péninsule de Monterey, la première capitale de la Californie. Il est plein d'histoire et de John Steinbeck, qui vivait à proximité Salinas, écrit de la Cannery Row à Monterey.

Un autre écrivain célèbre est Robert Louis Stevenson. Alors qu'il vivait en Angleterre une femme de Carmel a visité l'un de ses amis. Stevenson est tombé éperdument et suivie chez elle au Carmel où il l'a poursuivie jusqu'à ce qu'elle obtienne un divorce et l'épousa.

Tout le monde a entendu parler de Clint Eastwood qui est devenu maire de Carmel, car il était tellement ennuyé avec leurs lois stupides et règles - magasins n'étaient pas autorisés à vendre de la glace parce que les galeries donne de grands airs étaient effrayés jus sucrés ruinerait l'art s'affiche sur le haut chers louer les murs.

J'ai l'"Allez-y. . . Make my day "affiche montrant une photo du maire Eastwood tenant un cône de crème glacée trois pelle dans une main et un pistolet dans l'autre. Donc, en gros, grâce à lui, vous pouvez maintenant manger de la crème glacée à Carmel.

The first time my husband and I drove thru Carmel, I unequivocally fell in love and on the way out of town I picked up their newspaper, "The Pine Cone", where I found an interesting ad in the 'help wanted' section. The city was hiring an art director for their famous outdoor summer art festival.

When we got home to Los Angeles, I faxed my resume with a note stating there was nothing about that job I couldn't do and do well. The following week I was at an open interview with the Cultural Commission, a body of eight members.

A few weeks passed and I didn't hear anything, then two weeks before Christmas, the senior commissioner telephoned. Out of hundreds of applicants for the job they unanimously decided to hire me, the only catch was, I had to live there in order to work there.

"Please tell the commission I'll be living there by the end of next week. I accept and thank you", was my reply.

La première fois que mon mari et moi sommes thru Carmel, je équivoque tombé en amour et à la sortie de la ville, je pris le journal, "La Pomme de Pin", où j'ai trouvé une annonce intéressante dans le "help wanted" section. La ville a été l'embauche d'un directeur artistique pour leur célèbre festival d'été en plein air d'art.

Quand nous sommes arrivés à la maison à Los Angeles, j'ai faxé mon CV avec une note indiquant qu'il n'y avait rien à propos de ce travail, je ne pouvais pas faire bien faire. La semaine suivante, j'étais à un entretien ouvert avec la Commission culturelle, un corps de huit membres.

Quelques semaines ont passé et je n'ai rien entendu ensuite deux semaines avant Noël, le commissaire principal a téléphoné. Parmi les centaines de candidats à l'emploi, ils ont unanimement décidé de m'embaucher, le seul hic a été, je devais vivre là-bas pour y travailler.

"S'il vous plaît dire à la commission que je vais vivre là-bas à la fin de la semaine prochaine. J'accepte et je vous remercie ", ai-je répondu.

My dear friend Vicki drove down from San Francisco to help me look for a place to live and in the quaint little town that measures one square mile, it was raining cats and dogs.

Suddenly, the rain stopped and the most beautiful rainbow filled the sky with magnificent colors as we turned the corner and stopped in front of the cutest little cottage we had ever seen. It was tiny and white, with a sweet garden in the front yard, a beach stone walkway, rock chimney and fog that hugged the towering pines. We hurriedly peeked through the windows and it had 100% storybook charm and looked like someone had brought it in from Wales.

When I phoned the realtor's office listed on the sign, it was closed, but I left a message saying that I needed it on Monday with a three year lease.

To make me feel better, we drove over to the office where I slipped a copy of my credit report and a deposit check underneath the door.

Mon cher ami Vicki allés en voiture de San Francisco pour m'aider à chercher un endroit pour vivre et dans la petite ville pittoresque qui mesure un mile carré, il pleuvait des cordes.

Soudain, la pluie a cessé et l'arc en ciel le plus beau emplit le ciel avec des couleurs magnifiques que nous avons tourné le coin et s'arrêta devant la plus mignonne petite maison que nous ayons jamais vu. Il était minuscule et blanc, avec un jardin douce dans la cour avant, une passerelle en pierre plage, cheminée pierre et le brouillard qui étreint les immenses pins.

Nous précipitamment jeté un œil par la fenêtre et il avait du charme romanesque de 100% et ressemblait à quelqu'un il est tombé dans de Galles.

Quand j'ai téléphoné au bureau de l'agent immobilier cotée sur le signe, il était fermé, mais j'ai laissé un message disant que j'en avais besoin, lundi, avec un bail de trois ans.

Pour me faire sentir mieux, nous avons roulé vers le bureau où j'ai glissé une copie de mon dossier de crédit et un chèque de caution sous la porte.

It was a smooth process. Hubby rented a U-Haul and brought up a load of furniture and items that would be needed. We arranged the sofa, chairs, bed, put away clothing, linens, pots and pans and built a fire.

The following day we bought a small tree for the front yard and decorated it with peanut butter filled pinecones and tiny balls of suet that we attached with red ribbons to sweet branches.

Shiny green leaves of holly with bright red berries blessed the tree.

It was a wonderful thing. I was the luckiest woman in the world to be married to a guy who totally supported everything I wanted to do with my career. Within a few months I was ensconced in the most exciting job that afforded me the opportunity to meet and work with the 3000 plus artists who live there, including Mr. Eastwood, who later became a cherished aquaintance.

C'était un bon déroulement du processus. Mon mari a loué un U-Haul et apporté un chargement de meubles et d'objets qui seraient nécessaires. Nous avons organisé le canapé, chaises, lit, ranger les vêtements, les draps, casseroles et fait un feu.

Le lendemain, nous avons acheté un petit arbre de la cour avant et décoré avec des pommes de pin au beurre d'arachide et remplis de minuscules boules de suif que nous attachés avec des rubans rouges aux branches douces.

Feuilles vertes brillantes de houx avec baies rouge vif bénis les fenêtres et l'odeur de pin remplit la maison.

C'était une chose merveilleuse. J'étais la femme la plus chanceuse au monde à être mariée à un homme qui totalement supporté tout ce que je voulais faire de ma carrière. En quelques mois, j'ai été installé dans le travail le plus passionnant qui m'a donné l'occasion de rencontrer et de travailler avec les 3000 artistes et plus qui y vivent, y compris la merveilleuse Eastwood M., qui devint plus tard une connaissance chéri.

Interesting how the world works if you just grab it by the horns and hold on. It helps if you choose the right partner when you get married. Someone who is your best fan and supports whatever makes you happy.

Christmas is about many things, and sharing joy is one of them. I wish that for all of you.

So, thank you for reading this little book.

Thank you for blessing my life.

Intéressant de voir comment le monde fonctionne, si vous venez de le saisir par les cornes et tenir le coup. Il permet, si vous choisissez le bon partenaire quand vous vous mariez. Quelqu'un qui est votre meilleur ventilateur et supports tout ce qui vous rend heureux.
Noël est pour beaucoup de choses, et la joie le partage est l'un d'entre eux. Je souhaite que pour vous tous.

Donc, je vous remercie pour la lecture de ce petit livre.

Nous vous remercions de bénir ma vie.

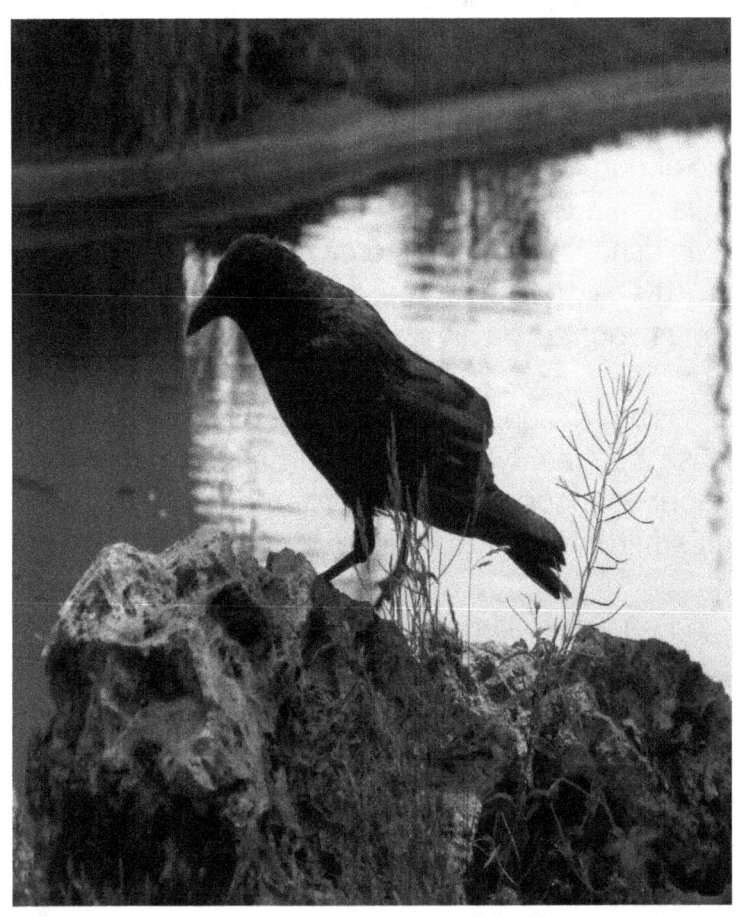

"The Dead Woman's Shoes"
a true story by Chloe Dee Noble

It's Friday morning, 7:43. I've been at the studio about 30 minutes I guess. Blackie, the stray cat was waiting out back and I was happy to see him since he didn't show up here yesterday.

It's a little late for me; I usually get here by 5:20 or so, as soon as daylight breaks over the mountain's ridge.

Warren and I were up at 3:30 this morning because he was flying out of Burbank into Dallas to meet our youngest boy, Christopher, and Christopher's boy, Cameron, who are flying to Dallas from Oklahoma City.

Cameron will be 16 tomorrow and as a gift for the three of them I put together a week's vacation. I organized travel schedules, bought the tickets and secured a large timeshare in Pennsylvania. They fly from Dallas to Pittsburgh, three across: Grandpa, Dad and good looking birthday boy. Warren promised to be good and not get impatient. "Set an example for Cameron", I suggested.

« La mort de la femme Shoes »
par Chloe Dee Noble

C'est vendredi matin, 07:43. J'ai été au studio d'environ 30 minutes, que je suppose. Blackie, le chat errant attendait sur le dos et j'ai été heureux de le voir car il n'a pas voir ici hier.

C'est un peu tard pour moi ; Je reçois habituellement ici par 05:20 ou plus, dès qu'avancée de casse sur la crête de la montagne.

Warren et moi ont augmenté à 03:30 ce matin parce qu'il volait de Burbank à Dallas pour répondre à notre plus jeune fils, Christopher et le garçon de Christopher, Cameron, qui volent à Dallas de l'Oklahoma.

Cameron sera 16 demain et comme un cadeau pour les trois d'entre eux, j'ai mis ensemble vacances une semaine de. J'ai organisé des horaires de voyage, acheté les billets et obtenu une grande timeshare en Pennsylvanie. Ils volent de Dallas à Pittsburgh, trois dans l'ensemble : papy, papa et bon garçon à la recherche d'anniversaire. Warren a promis d'être bon et pas s'impatienter. « Montrer l'exemple pour Cameron », j'ai suggéré.

After a sleep over in Pittsburgh, they drive up to Dubois tomorrow to the condo which sits in a pretty glen on a natural lake with sandy beach and lots of fun things to do, like fish. The apartment has comfortable amenities including washer and dryer, so the boys packed light.

In a couple of days they drive over to Gettysburg. Cameron has been reading about it, and of course, it's high on Warren's list of places to visit.

To me, Pennsylvania is one of our prettiest states. I almost moved to Bucks County when I was a close friend to Mrs. Margaret Kelly, mother of Grace, Princess of Monaco. Often I wished I had done just that since it's a great place for an artist.

One weekend when I was a guest in her home, Mrs. Kelly took me to the Bucks County Playhouse to see "A Raisin in the Sun". Somewhere I still have that yellow Playbill. I loved everything about it.

After Warren left for the airport this morning I cleaned the house. The dogs and I had breakfast under the gazebo then made our way over here to the art studio, a little cottage only a block or so from our home.

Après un sommeil plus à Pittsburgh, ils conduisent jusqu'à Dubois demain à la copropriété qui se trouve dans une jolie glen sur un lac naturel avec plage de sable et beaucoup de choses amusantes à faire, comme des poissons. Dans quelques jours, ils conduisent plus à Gettysburg. Cameron a lu à ce sujet et bien sûr, qu'il est haut sur liste Warren d'endroits à visiter.

Pour moi, Pennsylvanie est un de nos plus beaux États. Je me suis déplacé presque à Bucks County quand j'étais un ami intime de Mme Margaret Kelly, mère de la grâce, la princesse de Monaco. Souvent, j'ai souhaité que j'avais fait exactement cela, puisque c'est un endroit idéal pour un artiste.

Un week-end où j'étais invité chez elle, Mme Kelly m'a pris à Bucks County Playhouse à voir « A Raisin in the Sun ». Quelque part, j'ai encore cette affiche jaune. J'ai aimé tout à ce sujet. Après que Warren ne parte pour l'aéroport ce matin j'ai nettoyé la maison. Les chiens et j'ai pris le petit déjeuner sous le gazebo puis dirigeâmes ici à l'art studio, un petit chalet seulement un pâté de maison.

While cleaning the house, I set the timer, which reminded me of Carmel-by-theSea where I used to live. It reminded me of my neighbor Elsa. I really miss her and wonder how she's doing. I should send her a note and tell her that my mother died. They were the same age.

One day while living in Carmel, Elsa stopped by. I invited her in and within a few minutes the timer pinged. "You have something cooking?" she asked.

"No, I just set the timer for everything. You know, cleaning, etc."

"And you begin to slow down when the timer pings?"

"No, I totally stop when the timer pings. If I slow down, then I'm moving into the next time slot and that would only put me behind."

She laughed, "Well, what if you're not done yet?"

"Oh, I'm never done. I stop anyway and move on to the next thing"

"And you set the timer again, while you do whatever it is you're doing next?"

Tout en nettoyant la maison, j'ai mis le minuteur, qui m'a rappelé de Carmel-de-theSea où j'ai l'habitude de vivre. Cela m'a rappelé mon voisin Elsa. J'ai vraiment pas la manquer et me demande comment elle fait. Je voudrais lui envoyer une note et dites-lui que ma mère est morte. Ils avaient le même âge.

Un jour alors qu'il vivait à Carmel, Elsa arrêté par. Je l'ai invitée à et en quelques minutes, la minuterie ping. « Vous avez quelque chose qui mijote? » demanda-t-elle.

"Non, j'ai juste régler la minuterie pour tout. Vous le savez, nettoyage, etc."

"Et vous commencez à ralentir lorsque la minuterie pings? "

Elle rit, « Eh bien, que se passe-t-il si vous n'avez pas terminé encore? »

"Oh, je suis jamais fait. J'ai arrêter de toute façon et de passer à la prochaine chose"

« Et vous réglez la minuterie, encore une fois, pendant que vous faites quoi que ce soit, que vous faites ensuite? »

"Yes, otherwise I wouldn't get everything done."

"Well, you're not getting it all done anyway, if you're mopping the kitchen floor, the timer pings and you stop. What happens to the rest of the floor?"

"Well, half of it is clean and half of it is dirty – until next time."

She laughed.

Elsa was such a dear neighbor.

She grew up in Heidelberg before World War II. During the war, she met an American Colonel, they fell in love, got married and – well, they've had an interesting life.

One thing she told me that I have adopted for myself : Because they moved frequently, she would always pack up the silver candlesticks that belonged to her grandmother and an old, Persian rug and put them with her luggage.

"Whenever we went anywhere, she said, "I would pack up that rug and those candlesticks and put them in whatever room we were in. Wherever the rug and candlesticks were - well that was home and we were together."

"Oui, sinon je ne prendrais tout ce que fait."
"Eh bien, vous n'êtes pas l'obtenir tout ce que fait en tout cas, si vous êtes la serpillière cuisine, les pings de minuterie et de vous arrêtez. Que se passe-t-il si vous ne terminez pas ?"

« Eh bien, la moitié de celui-ci est propre et la moitié de celui-ci est sale – jusqu'à la prochaine fois. »

Elle se mit à rire.

Elsa était tel un cher voisin.
Elle a grandi à Heidelberg avant la seconde guerre mondiale. Pendant la guerre, elle a rencontré un Colonel américain, ils sont tombés amoureux, se marier et – bien, ils avaient une vie intéressante.

Une chose qu'elle m'a dit que j'ai adopté pour ma part : parce qu'elles se déplaçaient fréquemment, elle serait toujours emballer les chandeliers en argent ayant appartenu à sa grand-mère et un vieux, Tapis persan et mettez-les avec ses bagages.

"Chaque fois que nous sommes allés partout, dit-elle"j'emballer ce tapis et les chandeliers et mettez-les dans quelle chambre nous étions dans. Partout où les tapis et les chandeliers étaient - ce serait maison.

So, wherever I go, I take a small sculpture made by my good friend and Carmel artist, Ken Wiese. How I loved that man. The little bronze of sea otters and a few framed photographs are always nearby. Elsa's right. It makes a difference.

There were not a lot of full-timers living on our block, Crespi Avenue, Carmel-by-the-Sea, California. Just me, Elsa and a few others. The movie star Patrick MacGoohan (BBC series, "The Prisoner") and his wife Joan lived in the house between me and Elsa. Their dining room overlooked my backyard.

They also had a home in Malibu but whenever they were in Carmel, Elsa, Joan and I would walk over to Doris Day's Cypress Inn for afternoon tea or have lunch at Casanova's, a charming place with a dirt floor, good French food and a large selection of French and California wine.

Many times I saw Elsa. Often we talked about the war. She knew I had a collection of World War II memorabilia and was writing a novel about that time in history.

"Hitler gave all the Jews plenty of notice to get out," I often heard her say.

Alors, où que j'aille, je prends une petite sculpture faite par mon bon ami et artiste de Carmel, Ken Wiese. Comment j'ai aimé cet homme. La petite médaille de bronze des loutres de mer et quelques photographies encadrées sont toujours avec moi.

Il n'y a pas beaucoup de travailleurs à temps plein vivant sur notre bloc, Crespi Avenue, Carmel, Californie. Juste moi, Elsa et quelques autres. La star de cinéma Patrick MacGoohan (série de la BBC, « Le prisonnier ») et son épouse Joan vivait dans la maison entre moi et Elsa.

Leur salle à manger négligé mon arrière-cour Ils avaient également une maison à Malibu, mais chaque fois qu'ils ont été à Carmel, Elsa, Joan et je serait marcher dessus pour Cyprès Inn de Doris Day pour un thé l'après-midi ou déjeunez à Casanova, un endroit charmant avec une saleté un endroit charmant avec un sol en terre battue, bons plats Français et une grande sélection de vins Français et de la Californie.

Plusieurs fois j'ai vu Elsa. Nous avons parlé souvent de la guerre. Elle savait que j'avais une collection de souvenirs de la seconde guerre mondiale et a été d'écrire un roman sur l'époque dans l'histoire.

"Hitler a donné tous les Juifs beaucoup d'avis pour en sortir," s'il je l'ai souvent entendue dire.

"But Elsa, what if they had no place to go? They were rooted there, they had family there. What if they had no other place to go? And just why, exactly should they be leaving? Who the hell was Hitler to say they should leave their home?"

"Well", she would say matter-of-factly, "I remember as a young woman there were announcements on the radio. Cars would come down the street with loudspeakers telling all the Jews to leave or there would be consequences. Germans didn't want Jews living there."

"But there were German Jews, were there not?"

"I suppose. But Germany didn't want those people either."

"Why, Elsa? Why didn't Germany want them?"

"They thought they weren't clean. They thought they were obnoxious. There were many reasons. They just didn't like them and didn't want them living there", she would say, "but they had plenty of time to get out."

"Oh Elsa, it is all so sad, I can't stand it."

"Yes. It is sad. It's unfair, and sad. Okay, let's change the subject. I don't want to hear any Hitler bashing today. Do you want to walk over to the post office, maybe come to the house for a cup of tea?"

« Mais Elsa, et si ils n'avaient aucun endroit où aller ? Ils étaient enracinées là, ils avaient famille là-bas. Que faire si ils n'avaient aucun autre endroit où aller ? Et juste pourquoi, exactement devraient ils être partir ?

« Eh bien », elle disait prosaïquement, « je me souviens comme une jeune femme il y avait des annonces à la radio. Voitures viendrait dans la rue avec des haut-parleurs en disant tous les Juifs à quitter ou il y aurait des conséquences. Allemands ne voulait pas les Juifs qui y vivent."

"Mais il y avait des Juifs allemands, n'étaient pas là? "

"Je suppose. Mais Allemagne ne voulait pas non plus ces gens."

"Pourquoi, Elsa ? Pourquoi Allemagne voulait pas eux? »

"Ils ont pensé qu'ils n'étaient pas propres. Ils ont pensaient qu'ils étaient odieux. Il y avait beaucoup de raisons. Ils ont juste ne leur plaisait pas et ne voulaient pas leur vie là ", elle disait, « mais ils ont eu suffisamment de temps pour sortir. »

« Oh Elsa, c'est tout aussi triste, je ne peux pas le supporter. »

Oui. C'est triste. C'est injuste et triste. Bon d'accord, nous allons changer de sujet. Je ne veux pas entendre n'importe quel Hitler bashing aujourd'hui. Voulez vous marcher dessus pour le Bureau de poste, peut-être venu de la maison pour le thé.

"Sure, let me change shoes and we can walk over to the post office. Shall I wear the dead woman's shoes? Shall we have tea out, my treat?" I asked with a smile.

"Yes, wear the dead woman's shoes. She can walk over to the post office with us. Where do you want to go for tea? Cypress Inn isn't serving yet – too early. What about your timer, you going to bring that along and time us?"

We both laughed and walked out the door. I stopped and picked a few flowers from my garden.

"Are those for the dead woman?" Elsa asked.

"Yes, I think she will like them, don't you?"

"You're such a tender-hearted person," Elsa said as she started sobbing.

"Oh, now, don't start getting soppy. You know I can't stand that."

Single file, we walked the narrow dirt path lined with rose bushes that cut over to Viscano from Crespi and came to the dead woman's house. I blessed myself and left flowers by her fence.

"Bien sûr, je voudrais changer de chaussures et nous pouvons marcher dessus pour le Bureau de poste. Je porterai les chaussures de la femme morte ? Nous aurons thé dehors, ma gâterie?" J'ai demandé avec un sourire.

Oui, porter des chaussures de la mort de la femme. Elle peut marcher au bureau de poste avec nous. Où voulez-vous aller pour le thé ? Cyprès Inn n'est pas à son service encore – trop tôt. Qu'en est-il de votre minuterie, vous vous apprêtez à qui le long et le temps nous apporter? »

Nous avons ri et sortit de la porte. J'ai arrêté et repris quelques fleurs de mon jardin.

« Sont ceux de la femme morte? » Elsa a demandé.

« Oui, je pense qu'elle sera comme eux, ne vous?»

« Vous êtes une personne tendre, » Elsa dit alors qu'elle commence à sangloter.

"Oh, maintenant, ne commencez pas obtenir mièvre. Vous savez que je ne peux pas supporter que.»

Un fichier unique, nous avons marché le chemin de terre étroite, bordé de rosiers qui entaille au dessus de Viscano de Crespi et arrivé au domicile de la femme morte. J'ai béni moi-même et fleurs gauche par sa clôture.

Last spring in the middle of the night I sat straight up in bed when something woke me. It sounded like a gun shot. It was a gunshot. And then, there was another one. A few minutes later there was one more, the third one.

I shivered in bed. A strange and haunting feeling came over me. I didn't feel scared but I felt sad. Afterwards, I lay in bed for the longest time, unable to go back to sleep.

From deep in the woods behind my house, I could faintly hear an owl hooting. The owl's lullaby brought me peace.

The next day I saw John, the neighbor who lived north of me. He was vacuuming his driveway. "John", I asked," did you hear gunshots last night?"

He scrunched up his face. John – who turned out to be a bigamist - was very snooty, or snobby, or both.

With his highfalutin' scrunched up face he said "Chloe, this is Carmel, not Salinas. You won't hear gunshots here."

Au printemps dernier au milieu de la nuit que je me suis assis tout droit vers le haut dans son lit lorsque quelque chose me réveilla. Il ressemblait à un coup de feu. C'était un coup de feu. Et puis, il y avait un autre. Quelques minutes plus tard, il y avait un de plus, le tiers.

Je frissonna dans son lit. Un sentiment étrange et envoûtant m'envahit. Je ne me sentais pas peur mais je me sentais triste. Ensuite, je pose dans son lit pendant très longtemps, incapable de se pour rendormir.

Du plus profond dans les bois derrière ma maison, j'entendais vaguement un hululement de la chouette. Berceuse du hibou m'a apporté la paix.

Le lendemain, j'ai vu John, le voisin qui a vécu au nord de moi. Il a été aspirer son allée. "John", j'ai demandé,"avez-vous entendu des coups de feu la nuit dernière? »

Il a chiffonné son visage. John, qui s'est avéré être un bigame - était très prétentieuse, ou snob, ou les deux.

Avec son prétentieux "chiffonné visage dit-il « Chloé, c'est Carmel, pas de Salinas. Vous n'entendrez pas ici des coups de feu. »

About a month later Vicki and Dan, who lived in Pleasanton near San Francisco, came to hang out for the day and we made dinner reservations for Mondo's, a wonderful Italian place.

Warren was there from Los Angeles and the four of us, plus Lucy the spaniel, went for a walk around Carmel. We took the same rose lined dirt path, cutting thru to reach Viscano. We came to a pale yellow two story stucco house where an estate sale was in progress.

We stopped.

The moment I stepped into the house, I felt an uneasy energy. "These people are dead – murdered", I thought to myself, "All of these things belonged to murdered people".

I told the others that I wanted to be alone for a few minutes to explore and would meet them outside later. I handed Lucy's leash to Warren and asked him to look after her.

As I walked from room to room, I kept picking up a strong energy and felt very sad. Also, I was compelled to buy some things. I went into one of the bedrooms and felt the strong energy directing me to look in this box, then to look in there.

Environ un mois plus tard de Vicki et de Dan, qui a vécu à Pleasanton près de San Francisco, est venu de passer du temps pour la journée et nous avons fait des réservations de dîner pour Mondo, un endroit merveilleux italien.

Warren était là de Los Angeles et les quatre d'entre nous, ainsi que Lucy l'épagneul, sommes allés faire une promenade autour de Carmel. Nous avons pris le même chemin de saleté ligné rose, coupe thru pour atteindre Viscano Nous sommes arrivés à une maison stuc jaune pâle de deux étages où une vente de succession était en cours.
Nous nous sommes arrêtés.

Au moment où que je suis entré dans la maison, j'ai senti une énergie mal à l'aise. « Ces gens sont morts, assassinés », je pensais à moi-même, « toutes ces choses appartenaient à des personnages assassinés ».

J'ai dit aux autres que je voulais être seul pendant quelques minutes pour explorer et en dehors se réunirait plus tard. J'ai remis laisse Lucie Warren et lui a demandé de prendre soin de lui.

Comme je marchais d'une pièce à l'autre, j'ai gardé ramasser une forte énergie et se sentait très triste. Aussi, je fus obligé d'acheter des choses.

Je suis allé dans une des chambres et ressenti la forte énergie me diriger à regarder dans cette case, puis de regarder dans il.

I bought quite a few things, pajamas, even some lovely new Warner's bras and several pairs of shoes that fit me perfectly.

In the kitchen were lots of lovely things but in the dining room I found a matching pair of Della Robbia style Capodimonte china book-ends embellished with fruit: clusters of grapes and pears. They were beautiful, so I bought those. On the bottom was a label marked "Gump's, San Francisco".

Later that week Elsa stopped by and I told her about the experience and the energy I felt at the house.

Yes, she said. She knew the woman I was talking about and she recognized the shoes and bookends.

"She used to walk these hills in those little shoes", Elsa said, "interesting that they fit you."

"Yes, perfect fit. Well, I'll have to see that her shoes continue to walk these hills. God bless her soul. What happened to her?" I asked.

"Her brother-in-law killed her. In the middle of the night, he shot her. He also shot her sister – his wife – and then he shot himself. Left a note saying they were getting old and it was his responsibility to care for the three of them and he thought this was the best thing to do."

J'ai acheté pas mal de choses, pyjamas, même bras quelque belle nouvelle de Warner et plusieurs paires de chaussures qui me convient parfaitement.

Dans la cuisine avait beaucoup de belles choses, mais dans la salle à manger, j'ai trouvé une paire correspondante de Della Robbia style Capodimonte Chine serre-livres agrémenté de fruits: grappes de raisins et les poires. Ils étaient beaux, donc j'ai acheté ceux. Sur le fond a été une étiquette marquée « Gump, San Francisco ».

Plus tard cette semaine Elsa arrêtée par et je lui ai parlé de l'expérience et l'énergie que je ressentais à la maison. Oui, dit-elle. Elle savait que la femme que je parlais, et elle a reconnu que les chaussures et les serre-livres.

« Elle a l'habitude de marcher ces collines dans les chaussures little », Elsa a dit: « qu'ils vous correspondent intéressant. »

"Oui, parfait ajustement. Eh bien, je vais devoir voir reconduire ses chaussures au pied de ces collines. Dieu ait pitié de son âme. Ce qui lui est arrivé?" J'ai demandé.

"Son beau-frère tuée. Au milieu de la nuit, il a tiré sur elle. Il a également tourné sa sœur – son épouse – et puis il s'est tiré. A laissé une note disant qu'ils étaient fait vieux et c'était son travail. Il lui incombait de prendre soin de trois d'entre eux et il pensait que c'était la meilleure chose à faire."

"Oh, my god", I said – hands over my mouth, "how tragic, god I hate that. Look, I don't care what a person does to himself, but to make that sort of decision regarding someone else. Well, it's just unforgivable. Horrible! Oh, that poor, woman – those poor *women*. What a lunatic of a man. I can't stand it."

My heart held a lot of reverence for her things that were now living in my house and I honored her whenever I could. Elsa said she was sure I had seen her walking around the neighborhood in those shoes but I never could remember her; perhaps if I had seen her photograph. I wore her things for several years and still have the lovely bookends.

There was another neighbor that I liked very much, nice family. Their home was straight out of a picture book and totally enchanted. They lived on the other side of Elsa and didn't get along with her. They nastily referred to her as "the old Nazi", an expression I didn't care to hear and I asked them not to call her that whenever they were with me. They complied.

"Oh, mon Dieu", je l'ai dit – mains sur ma bouche, "Dieu comment tragique, je déteste ce. Regardez, je n'aime pas ce qu'une personne fait à lui-même, mais de faire ce genre de décision au sujet de quelqu'un d'autre. Eh bien, c'est juste impardonnable. Horrible ! Ah, cette pauvre, femme – ces pauvres femmes. Ce qu'un fou d'un homme. Je ne peux pas le supporter. »

Mon coeur a tenu beaucoup de respect pour ses choses qui vivaient maintenant dans ma maison et j'ai l'honneur lui chaque fois que je le pouvais. Elsa a déclaré qu'elle ne savait pas que j'avais vu sa marche dans le quartier dans ces chaussures, mais je me souvenais jamais peut-être si je n'avais vu sa photo. Je portait ses affaires pendant plusieurs années et j'ai encore le serre-livres de la bel.

Il y avait un autre voisin, que j'ai beaucoup aimé, belle famille. Leur maison était tout droit sortis d'un livre d'images et totalement enchanté. Ils vivaient de l'autre côté de l'Elsa et n'a pas s'entendre avec lui. Ils méchamment parlait d'elle comme « l'ancien Nazi », une expression que je n'aimais pas d'entendre et j'ai demandé ne les appellent que chaque fois qu'ils étaient avec moi.

Ils ont respecté.

Intolerance, it just never ends does it? It keeps going around in circles sucking us up when we least expect it. I will never figure it out but I do try to accept everyone on their own terms, including myself. I won't however let you bad-mouth my friends and I won't allow my friends to bad-mouth you either.

So, this morning as I set the timer to clean our little home that sits in the canyons of Los Angeles, I thought of Elsa.

Then as the mop scooped up several large "Trader Joe's O's" from somewhere – - underneath the edge of the cabinet, I suppose. Who knows? But the big cheerio shaped oats reminded me of the MacGoohans who very much enjoyed the view of my backyard with its ancient twisted pines, wildflowers and outdoor sculpture workspace.

I named all of the blue jays that lived in the neighborhood. Each evening I would go out into the backyard and call to them. Within a few minutes here they would come, swopping up through the canyon and take the peanut right out of my hand as I held it high in the air. Patrick enjoyed watching this ritual with a broad smile on his face just prior to walking over to Red Lion Pub for a pint.

L'intolérance, il finit juste jamais t-il ? Il maintient tourner en rond nous sucer vers le haut quand nous y attendez le moins. J'ai figurera jamais dehors mais j'essaie d'accepter tout le monde à leurs propres conditions.

Alors, ce matin que j'ai mis le minuteur pour nettoyer notre petite maison qui se trouve dans les canyons de Los Angeles, j'ai pensé d'Elsa.

 Puis comme la mop ramassé plusieurs grands "de Trader Joe O" de quelque part – - sous le bord de l'armoire, je suppose. Qui sait ? Mais le grand cheerio avoine en forme m'a rappelé la MacGoohans qui a beaucoup apprécié la vue de mon jardin avec des pins tordus séculaires, fleurs sauvages et espace de travail de sculpture en plein air.

 J'ai nommé tous les blue jays qui vivait dans le quartier. Chaque soir, j'irais dans l'arrière-cour et appeler à eux. En quelques minutes ici ils viennent, échangeant vers le haut à travers le canyon et prenez l'arachide dès la sortie de ma main que j'ai tenu c'est en l'air. Patrick aimé regarder ce rituel avec un large sourire sur son visage juste avant de marcher dessus au Red Lion Pub pour une pinte.

One day, while working on a piece of pale rose alabaster and sculpting an angel in the backyard, I could feel someone watching me although I couldn't see anyone. It gave me the creeps. I continued to work but the feeling wouldn't go away. Someone was definitely watching. Finally I heard a rustle in the tall hedge that separated the front of the property between me and the MacGoohans.

I turned and said, "Who's there? Is someone there, please?"

Mel Gibson's head popped out of the hedge.

"Oh – sorry -- don't mean to interrupt. It's just me, Mel. I'm staying over here at Patrick's. He told me he lived next door to a famous Carmel artist. I heard you over here working and just had to see what you were doing. Sorry if I disturbed you."

"Mel Gibson? Well I don't think you've disturbed me, come on out of the bushes though, you might get a spider."

Chuckling, he quickly stepped out of the greenery and with a sparkle said, "We wouldn't want that, now would we?"

Un jour, tout en travaillant sur un morceau d'albâtre rose pâle et sculpter un ange dans le jardin, je sentais quelqu'un me regarde bien que je ne pouvais pas voir n'importe qui. Il m'a donné la chair de poule. J'ai continué à travailler, mais le sentiment ne serait pas aller loin. Quelqu'un l'observait certainement. Enfin, j'ai entendu un bruissement dans la haie de hauteur qui séparait l'avant de la propriété entre moi et la MacGoohans.

Je me tournai et dit, « qui est là ? Ya quelqu'un là-bas, s'il vous plaît? "

Tête de Mel sauté hors de la haie.
Oh-désolé--ne veux pas interrompre. C'est juste moi, Mel. Je reste ici à de Patrick. Il m'a dit qu'il a vécu à côté d'un célèbre artiste de Carmel. Je vous ai entendu plus de travail ici. J'ai dû voir ce que vous faisiez. Désolé si j'ai troublé vous."

"Mel Gibson ? Eh bien, je ne pense pas que vous avez me troublait, allume hors des buissons, cependant, vous pourriez obtenir une araignée. "

Ricanant, il sortit de la verdure et rapidement avec un éclat a dit, "Nous ne voudrions, maintenant ferions-nous?"

We had a lovely chat. He watched as I polished one of the finished wings.

He was gorgeous, charming and, well, we had a nice chat. He had beautiful eyes – Big – Blue, and a mischievous smile; did I mention gorgeous?

But that morning when I found the "O"s on the floor, and thought about the MacGoohans, I remembered when their daughter and her family came over for a visit from their home in Switzerland. I offered Joan a key to my place because I was going to Brittany for a month.

For the longest time after returning to my cottage, I found itsy bitsy cheerios everywhere. They'd just pop up out of nowhere in particular. I'm not complaining, not at all. I imagined the grandchildren having huge cheerio fights, throwing them at each other, eating them in bed, eating them in the loft, etc. My vision of them was charming and their presence surely brought smiles to the cottage.

So as I remembered the visit from Mel Gibson I wondered if the MacGoohans had ever lodged him at my cottage. I suppose not. I think if your houseguest was Mel Gibson, you would offer him your finest bedroom. Anyway, he was at Patrick and Joan's house writing a screen play for about two months.

Nous avons eu une belle conversation. Il a vu que j'ai une des ailes finis poli. Il était magnifique, charmant et, Eh bien, nous avons eu une conversation agréable. Il avait de beaux yeux – Big – bleu et un sourire malicieux, ai-je mentionné magnifique ?

Mais ce matin quand j'ai trouvé le « O » s sur le sol et pensé à la MacGoohans, je me suis souvenu quand leur fille et sa famille est venu pour une visite à leur domicile en Suisse. J'ai offert Joan une clé à ma place parce que j'allais en Bretagne pendant un mois.

Pendant très longtemps après son retour à ma maison, j'ai trouvé itsy bitsy cheerios partout. Ils seraient tout simplement surgir de nulle part en particulier. Je ne me plains pas, pas du tout. J'ai imaginé les petits-enfants ayant énorme cheerio, combats, jeter à l'autre, de les manger au lit, manger dans le loft, etc.. Ma vision d'eux a été charmante, et leur présence a sûrement des sourires au chalet.

Alors que je me suis souvenu de la visite de Mel Gibson je me demandais si le MacGoohans avait jamais lui déposé à mon chalet. Je suppose que non. Je pense que si votre maison d'hôtes était Mel Gibson, vous lui offrirait votre plus belle chambre à coucher. De toute façon, il était à la maison de Patrick et de Joan écrit une pièce de l'écran pendant environ deux mois.

When Mr. Gibson finished his work and was heading back down to his home in Malibu, Patrick and Joan invited me over for a little dinner party they were giving for him. Unfortunately, I had to be in San Francisco so I never had that pleasure.

Not long after, "The Passion of the Christ" was in production. It was an interesting feeling for me to know that the screen play, or at least a great portion of it, was created just over the hedge from my own backyard as I sculpted the rose colored alabaster angel with hammer and chisels each day.

I offered to stop while he was working.

His reply was hesitant as he gave me a sensitive smile with a shy school boy glance toward the ground.

He shuffled his feet, then looked me in the eye and said, "Awfully nice of you to offer, Chloe, but I rather like it, the sounds you make while working out here sculpting the alabaster. It's a good sound that fits nicely into my storyline."

Unfortunately, I don't ever ask questions.

Lorsque M. Gibson a terminé son travail et se dirigeait vers le bas à son domicile de Malibu, Patrick et Joan m'a invité pour un petit dîner qu'ils donnaient pour lui. Malheureusement, je devais être à San Francisco, donc j'ai jamais eu ce plaisir.

Peu de temps après, « La Passion du Christ » était en production. C'était un sentiment intéressant pour moi de savoir que la lecture de l'écran, ou au moins une grande partie de celui-ci, a été créé un peu plus la haie de mon propre arrière-cour que j'ai sculpté la rose couleur ange albâtre avec marteau et les ciseaux chaque jour.

J'ai proposé d'arrêter alors qu'il travaillait. Sa réponse a été hésitante, comme il m'a donné un sourire sensible avec un regard de garçon timide de l'école vers le sol.

Il mélangées à ses pieds, puis me regarda dans les yeux et dit, "très gentil de vous offre, Chloé, mais j'ai assez semblables, les sons, vous faites tout en travaillant sur la sculpture ici l'albâtre. C'est un bon son qui s'intègre parfaitement dans mon scénario. »

Malheureusement, je ne jamais poser des questions.

So, the timer went off this morning. I stopped right in the middle of cleaning the kitchen sink and the dogs and I walked over to the studio. To my surprise, as I entered the house I found parts of a snake skin. The bulk of it was in the hallway.

I took my largest magnifier and flashlight to have a closer look, then I found three other parts scattered around the front room.

I don't know what kind of snake it was. More importantly, I don't know if the cats dragged the skin in from outside when I wasn't looking, then pulled it out of their toy box last night to play with it.

Or, perhaps somewhere in my studio there is a live snake wearing a brand new spring outfit slithering around trying to catch a peek of her lovely self in the mirror. Hopefully, she has slithered back outside in search of a new spring fling.

I don't like surprises, and I have never learned to trust anything without shoulders.

Ainsi, la minuterie a explosé ce matin. Je me suis arrêté au beau milieu de nettoyage de l'évier de la cuisine et les chiens et j'ai se dirigea vers le studio. À ma grande surprise, que je suis entré dans la maison j'ai trouvé des pièces d'une peau de serpent. La plus grande partie de celui-ci était dans le couloir.

J'ai pris ma plus grande loupe et lampe de poche pour examiner de plus près, alors j'ai trouvé trois autres pièces dispersées autour de la salle avant.

Je ne sais pas quel genre de serpent c'était. Plus important encore, je ne sais pas si les chats fait glisser la peau dans de l'extérieur lorsque je ne cherchait pas, puis il sorti de leur coffre à jouets hier soir pour jouer. Ou, peut-être quelque part dans mon studio il y a un serpent vivant porte un costume neuf printemps rampant autour d'essayer d'attraper un aperçu de sa belle auto dans le miroir. Si tout va bien, elle a se glissa dehors de retour à la recherche d'une aventure nouvelle printemps.

Je n'aime les surprises, et je n'ai jamais appris à faire confiance à n'importe quoi sans épaules.

Chloe Dee Noble – artist and author

1

www.ingramcontent.com/pod-product-compliance
Lightning Source LLC
Chambersburg PA
CBHW051731170526
45167CB00002B/884